Pocket on Back of the Book

Aabc
defghijk
lmnopp
qrstuv
wxyz

Calligraphic Alphabets

by Arthur Baker

Dover Publications, Inc.
New York

Published in Canada by General Publishing
Company, Ltd., 30 Lesmill Road, Don Mills, Tor-
onto, Ontario.
Published in the United Kingdom by Constable
and Company, Ltd., 10 Orange Street, London
WC 2.

Calligraphic Alphabets is a new work, first
published by Dover Publications, Inc., in 1974.

DOVER *Pictorial Archive* SERIES

Calligraphic Alphabets belongs to the Dover
Pictorial Archive Series. Up to fifteen words from
this book may be reproduced on any one project
or in any single publication, free and without
special permission. Wherever possible include a
credit line indicating the title of this book, author
and publisher. Please address the publisher for
permission to make more extensive use of material
from this book than that authorized above.
The republication of this book in whole is
prohibited.

International Standard Book Number: 0-486-21045-6
Library of Congress Catalog Card Number: 74-82203

Manufactured in the United States of America
Dover Publications, Inc.
180 Varick Street
New York, N.Y. 10014

Calligraphic Alphabets

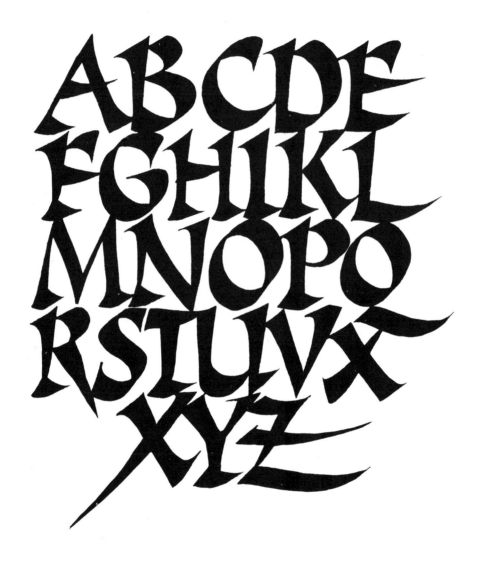

ABC
DEFG
HIKLM
NOPQR
STUV
XYZ

ABCD
EFGHI
KLMN
OPQR
STUV
XYZ

Aa bcde

fghijk

lmno

pqrst

uvwx

xyz

Aabc
defghij
klmno
pqrstu
vwxyz

Aabcd
efghij
klmno
pqrstu
vwxyz

A a b c d
e f g h i j k l m
n o p q r s t
u v w x y
z

Aabc
defghíj
klmnop
orstuvw
xyz——

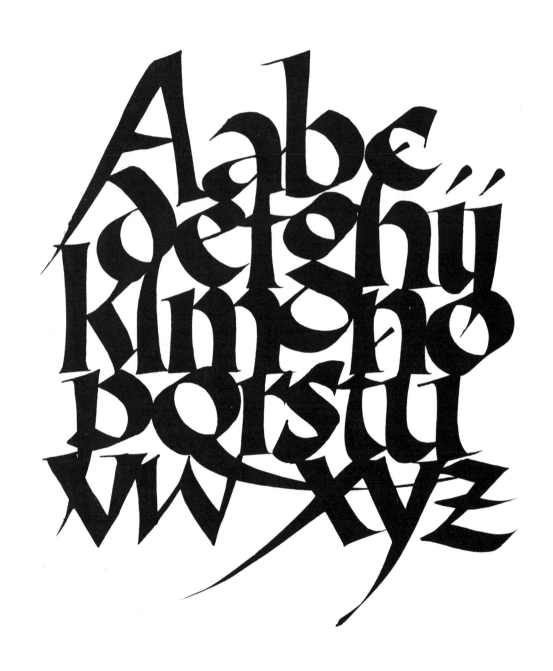

Aabcd
efghíj
klmn
opers
tuvw
wxyz

Aabcde
efghíjkl
mnopqr
tuvwxyz

A aabcdef
ghijklm
nopqrst
uvwxyz

Aabc
defghijk
lmnopq
rstuvwx
xyz

Aabcde
fghíjkl
mnopq
rstuvwx
nlxyz

Aab
cdefg
hijkl
mn

16

opqr stu uvw xyz

Aabcd

efghijklm

nopqrst

uvwxy

z

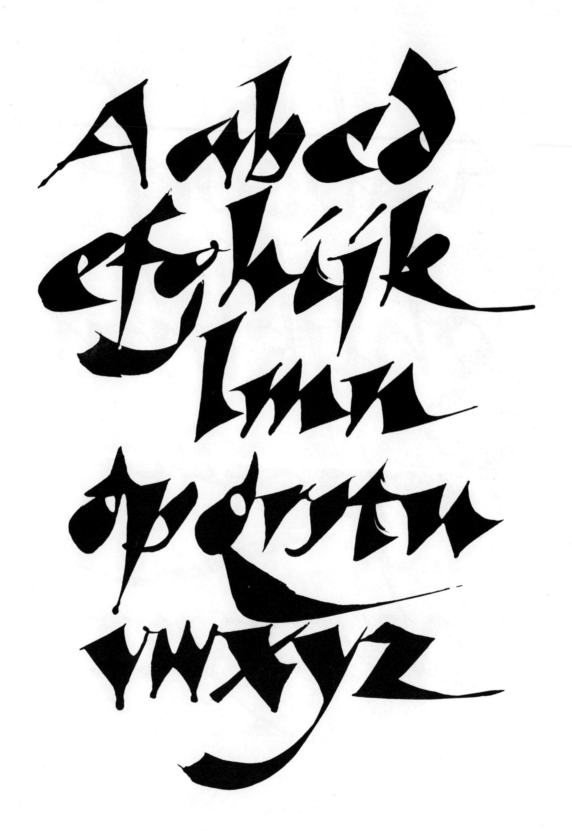

Aabcdef
ghijklmn
opqrstu
vwxyz

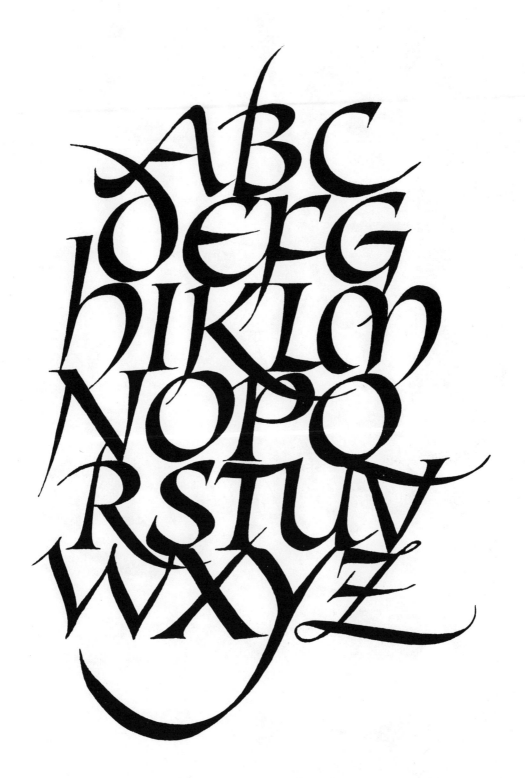

Aa b cd
e f g h
i j k l m
n o p q r s t
u v w x
x y z

ABCDEF
GHIJKL
MNOPQ
RSTUV W
XYZ

Aabc
defghij
klmno
qrstuv
xyz

Aabc
defghijk
lmnop
qrstuv
wxyz

Aabcdefghi
jklmnopq
rstuvwxy
vwxyz

Aabcdef
ghijklmn
nopqrstu
tuvwxyz

Aakcderg

hijklmnop

qrstuvw

vwxyz

Aabcd
efghijk
lmnop
qrstuv
vwxyz

A a b c d e

f g h ý j k l

m n o p q

r s t u v w

v w x y z

31

Aabc
defghíj
klmno
pqrstu
vwxyz

Aabcdef
ghijk
lmnos
pqrstu
rwxyz

Aabcde
fghijklm
nopqrst
uvwxyz

Aabc
defghij
klmno
pqrstu
vwxyz

Rejoice evermore

Aabcdefgh
ijklmnop
qrstuvw
vwxyz

Aabcꝺefghijklmnoꝑꝗrꞅtuvwxyz

A abcd
efghijkl
mnop
qrstuvw
xyz

Aabcde
fghijklm
nopqrstu
vwxyz

Aabc
defghijk
lmnopq
rstuvwx
xyz

ABCD
EFGHIJ
KLMNO
PQRST
UVWX
XYGZ

Aabc
defghij
klmno
pqrstu
vwxyz

Aabcdefg
hijklmnopq
rstuvwxyz

peace

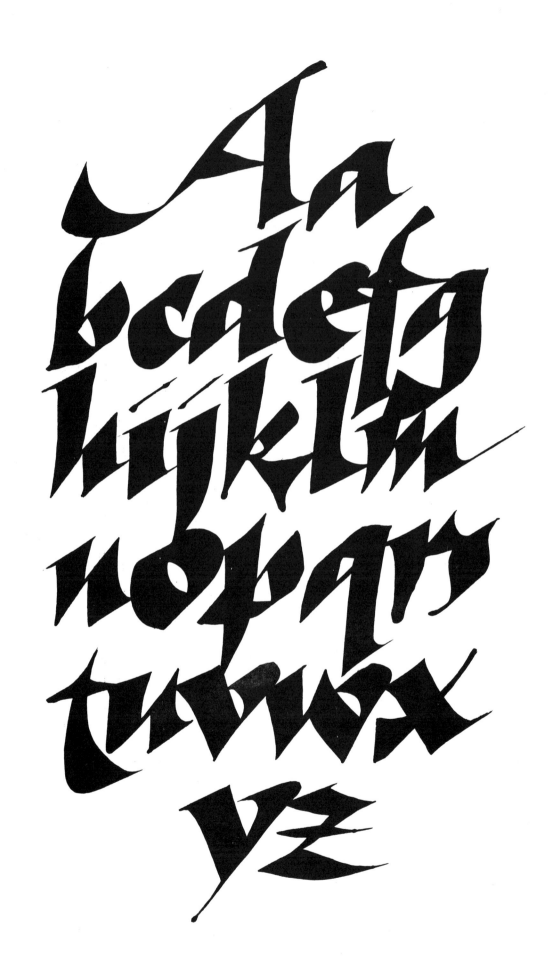

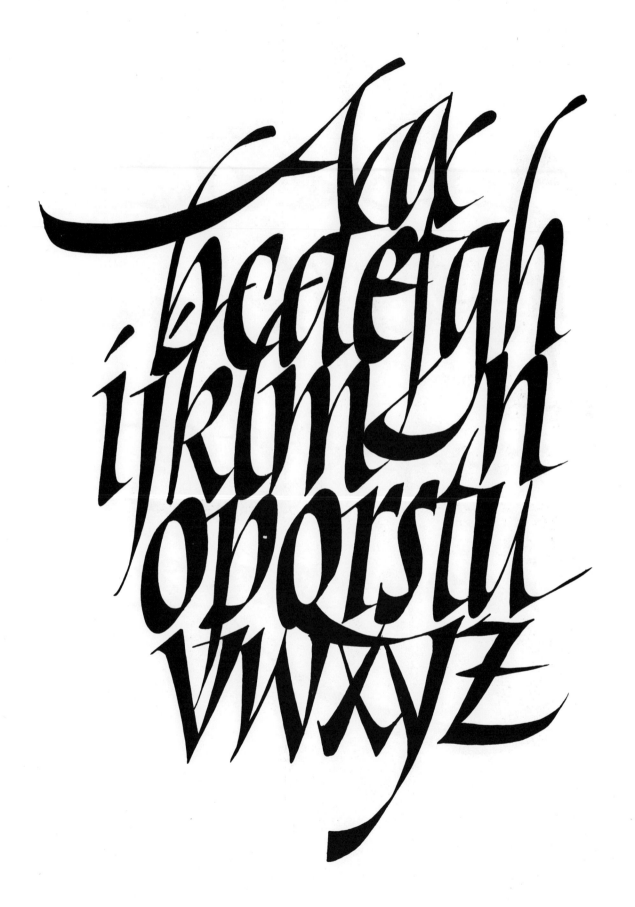

Aabcde
fghijklm
noperst
uvwxyz

48

Aaaaaaaaa

abcdefgh

ijklmnop

qrstuvwxyz

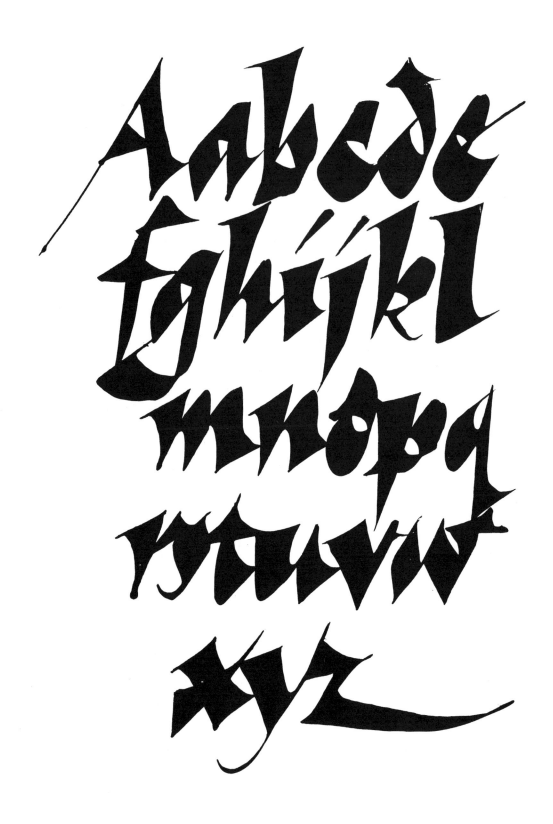

Aabcd

efghÿk

lmnop

qrstuv

wxyz

Aa
bc de
fghíjklm
nopqrs
tuv wxy
z

Aabc
defghi
jklmno
pqrstu
vwxyz

A a b d

e f g h i j

k l m n o p

q r s t u v

w x y z

Aabcdefg
hijklmno
pqr st u
r w xyz

55

Aabcde
fghijklmnn
opqrstu
vwxyz

Aabc
defghijk
lmnopq
rstuvw
xyz

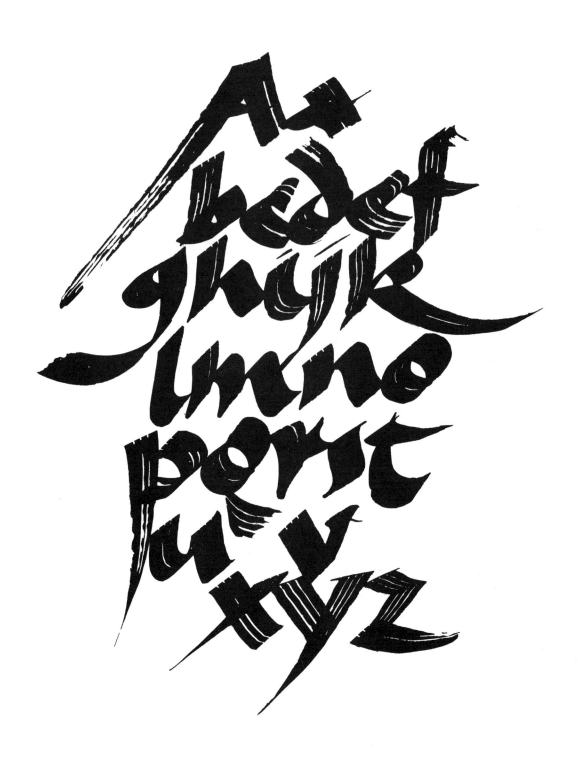

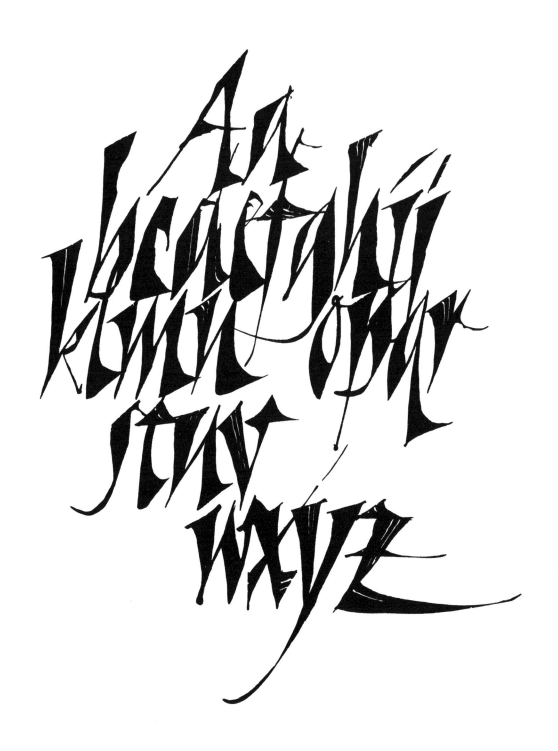

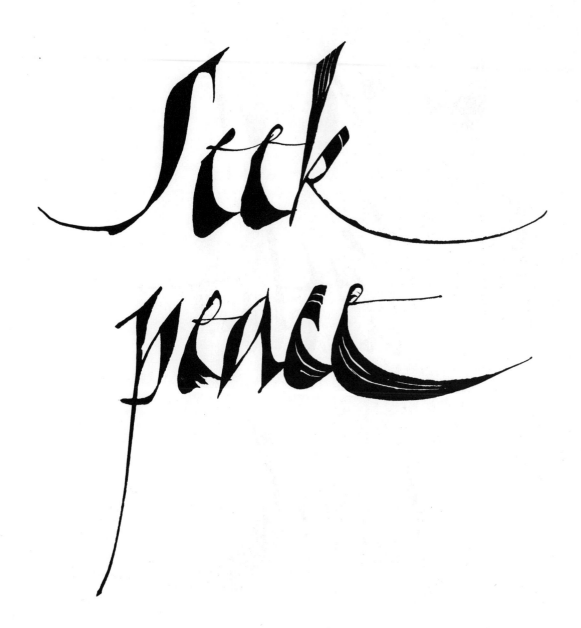

Seek
peace

O ye of little faith

Aabcdefghijk

lmnopqrstuv

vwxyz

O Jeru=
salem

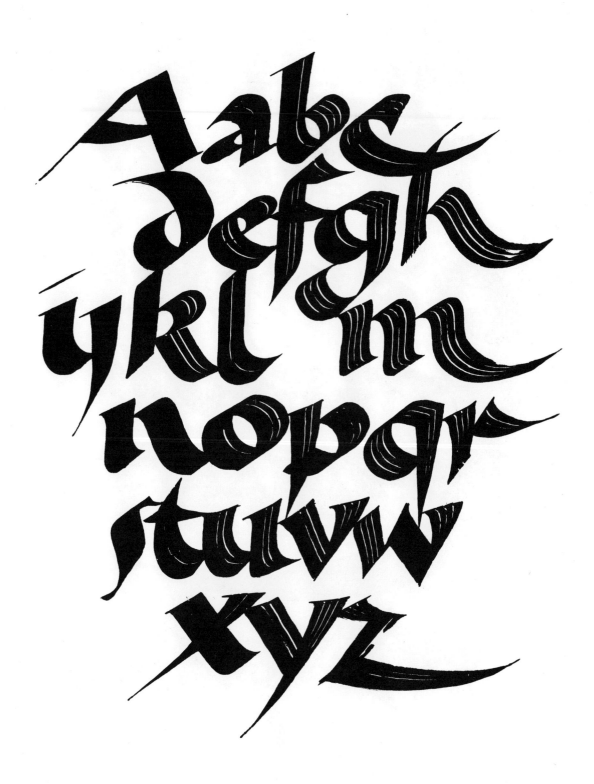

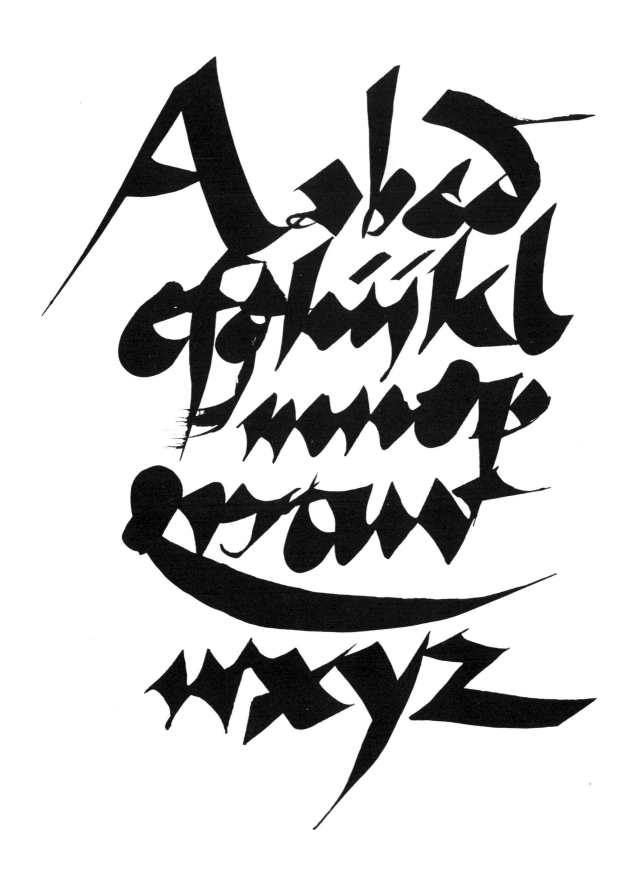

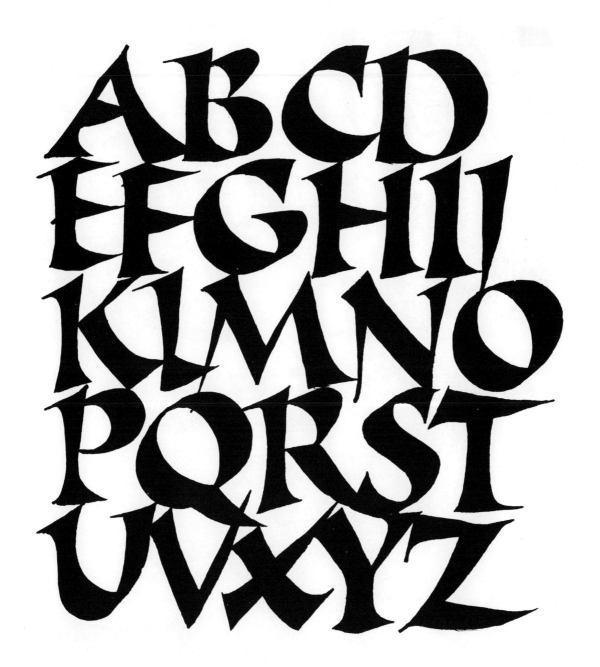

A Aabcde
fghijk
lmnop
qrstu
vw
xyz

Happy
are the
pure in
heart

Aabc
de fgh
ijk l
mno
pqrst
uvwxyz

Aabc
defghijk
lmnope
rstuvw
xyz

Aa b c
d e f g h
ý k l m
n o p q
r s t u v
w x y z

ABCD
EFGHI
KLMN
OPQR
STUVW
XYZ

AabcdefghïjklmnopqrstuvwxyZ

Aabcd
efghijk
lmnop
qrstuv
wxyz

A a b c
d e f g h
i j k l m
n o p q r
s t u v w x
x y z

ABCD

EFGH

IJKL

MNOPQ

RSTUV

WXYZ

Aabcde
fghijklm
nopqrst
uvwxyz

Aabcdef
ghijklm
nopqrst
uvwxyz

A abc def
ghijkl
mnopq
rstuv
uvwxyz

Aabc
defgh
ijklmn
opqrst
uvwxyz

A b c d
e f g h i j k
l m n o
p q r s t u
v v w x y z

Aabcde
efghijk
mnop
qrstuv
uvwxyz

Aabcde
fgh ijk
Lmno
pqrstu
uvwxyz

Aabcdef

ghíjklm

nopqrst

uvwxyz

Aabcde
fghijkl
mnopq
rstuvw
vwxyz

Aabc
defghíjk
lmnop
qrstuv
xyz

Aabcdefg

hijklmno

pqrstuvw

uvwxyz

Lorraine

Aabcdef
ghíjklmn
nopqrstu
uvwxyz

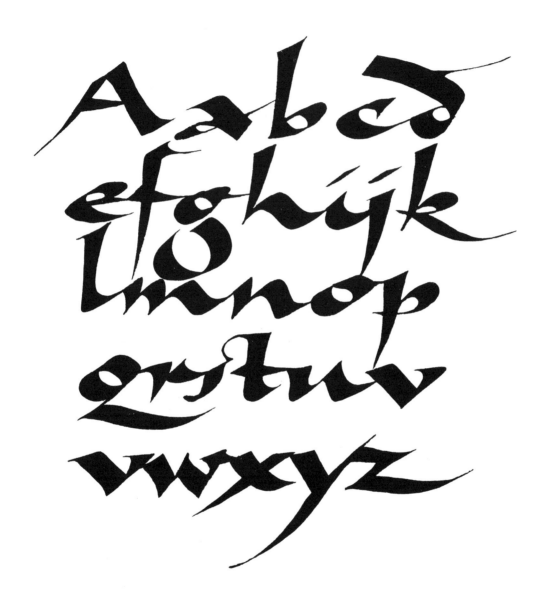

Aabc
defghi
jklmno
pqrst
uxyz

Aabcde
fghijklmn
opqrstuv
xyz

Aabc
defghi
jklmno
pqrstu
vwxyz

Aabcdefgh
ijklmnopq
rstuvwxyz
Bernhard.

Aabc
defghijk
lmnopq
rstuvxyz

Aabcdefghijk
lmnopqrstu
vwxyz

96

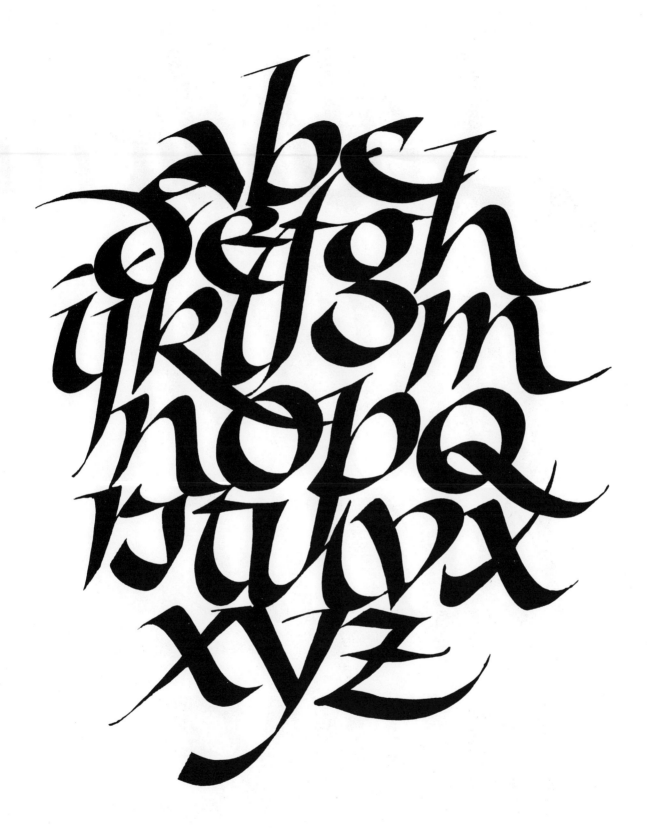

Aabcde
fghijklm
nopqrst
uvwxyz

Aabcdef
ghijklm
nopqrst
uvwxyz

Aabc
defghijk
lmnop
qrstuv
xyz

ABCDE
FGHIJK
LMNOP
QRSTU
VWXY
Z

Aabcde
fghyklm
noporstu
vwxyz

Aabcde
fghijklm
nopqrs
tuvxyz

A abcdefg
hijklmn
opqrstuv
wxyz

Aabcde
fghijklm
nopqrst
uvwxyz

Aabcdefgh
klmnopqr
rstuvwxyz

Aabcdefg
hijklmnop
qrstuvwxy
z

ABCDE
FGHIK
LMNOP
QRSTU
VWXYZ

Aabcdefghijk

lmnopqrstuv

tuvwxyz

Aabcde
fghijk
lmnop
qrstuv
wxyz

Aabcdef

ghijklm

nopqrst

uvwxyz

Aabcdefghi
ijklmnopq
rstuvwxyz

Aabc
defghijk
lmnop
qrstuv
xyz

Aabcdefghijk

lmnopqrst

tuvwxyz

114

Aabcdef
ghijklm
nopqrs
tuvxyz

Aabcde
fghijklm
nopqrst
uvwxyz

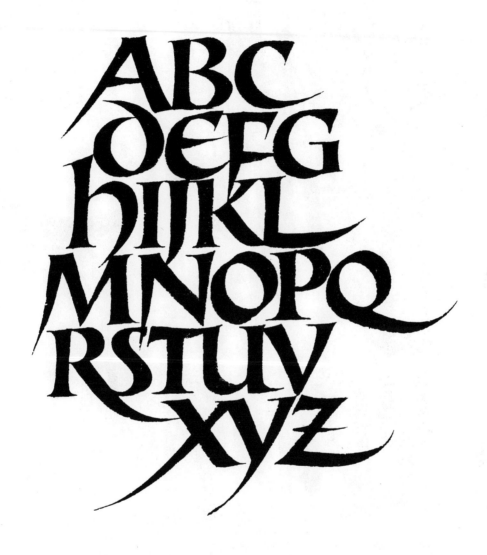

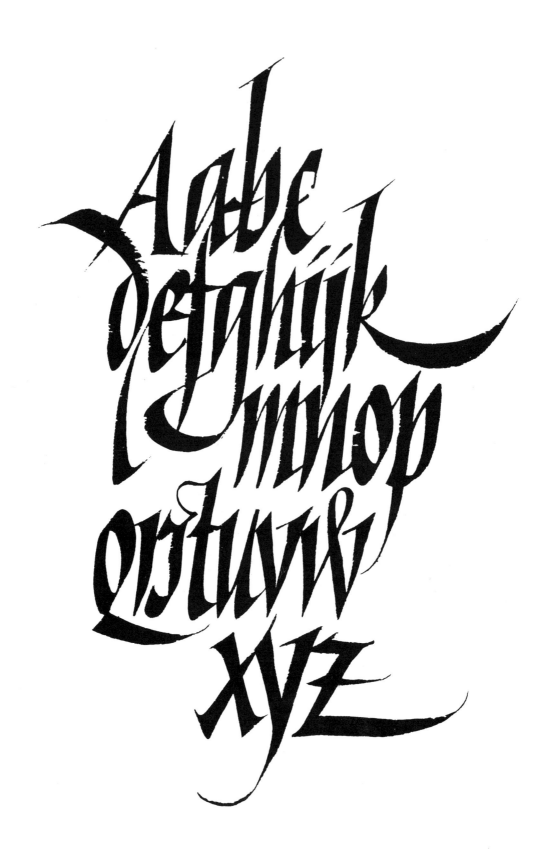

ABC
abcde
fghijklm
nopqr
stuvxyz

Aabcdefg
hijklmno
porstuvw
xyz

Aabcd
efghïjkl
mnopq
rstuvw
xyz

Aabcde
fghijkl
mnop
qrstuv
wxyz

abcdefg
hijklmn
opqrstu
vwxyz

Aabcde
fghijklm
nopqrst
uvwxyz

Aabcde
fghijk
lmn
opqrstu
vwxyz

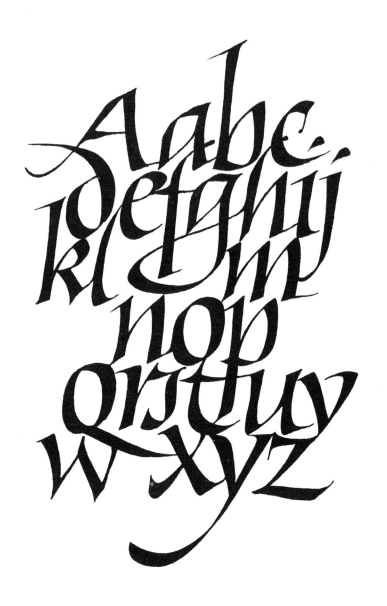

Aabcdefghijk

lmnopqrst

uvwxyz

Aabcd

efghijk

lmnop

qrstuv

wxyz

ABCDE
FGHIKL
MNOP
ORSTU
VXYZ

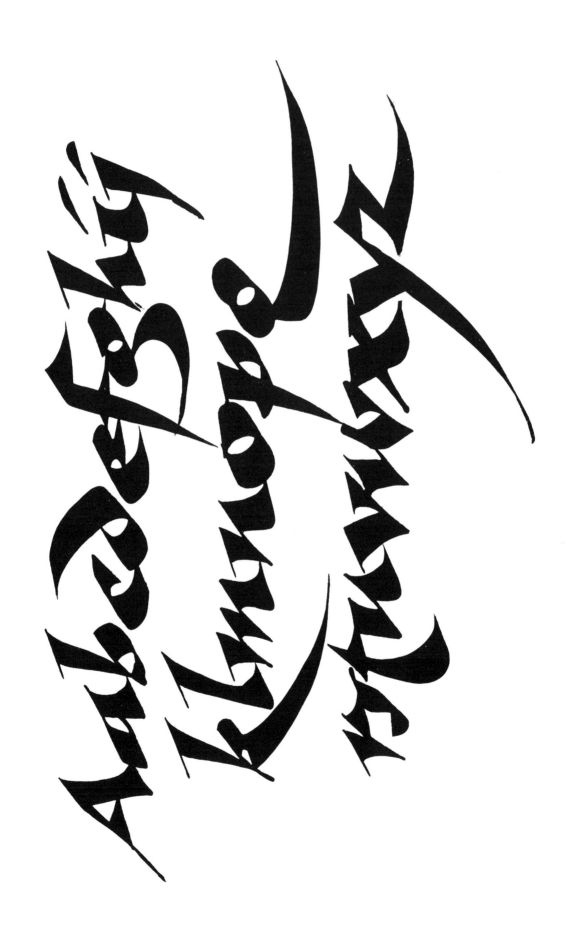

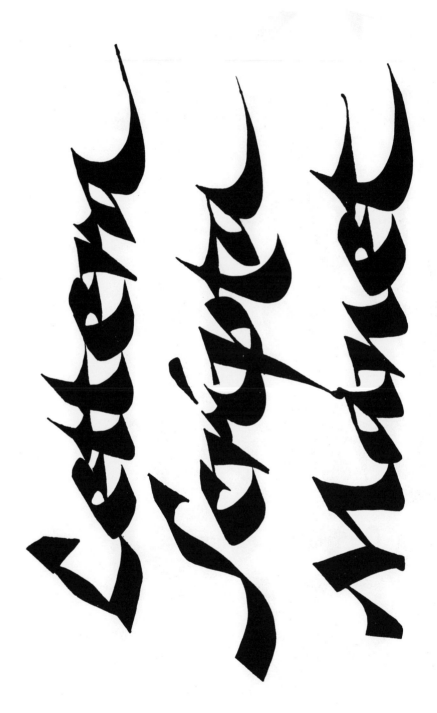

Aabcde
fghíjk
lmnop
qrstuv
wxyz

A a b c d
e f g h i j k
l m n o p
q r s t u v
w w x y z

Aabcdefg
hijklmn
opqrstuv
wxyz

Aa bc
defgh
ijk lm
nopq
rstu
vwxy
z

Aabcde
fghijklmn
opqrstuv
xyz

Take therefore no thought for the morrow: for the morrow will take thought for the things of itself.

Aabcdefghij

klmnopqr

rstuvwxyz

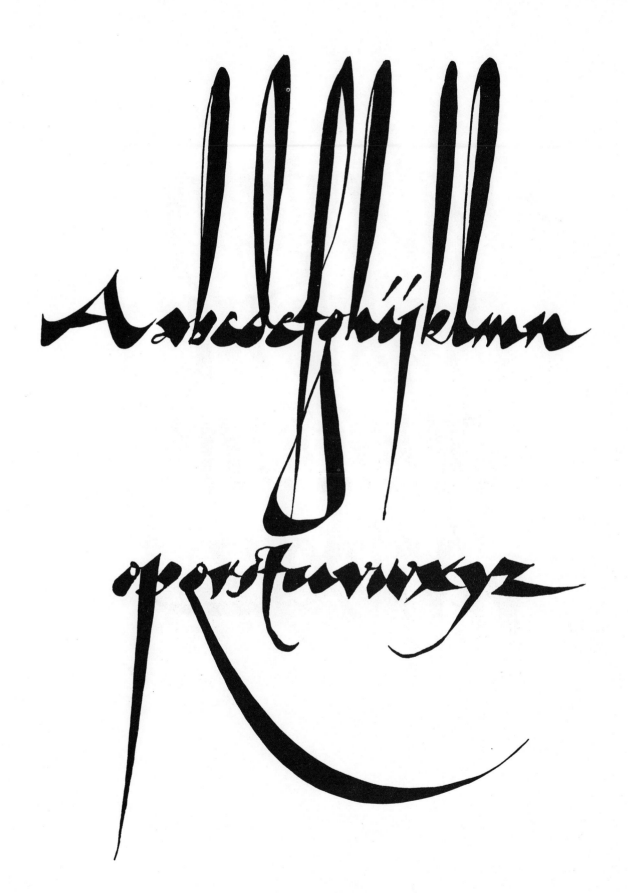

A abcdefg
hijklmn
opqrstuv
uvwxyz

Aabcde
fghijklmn
opqrstuv
xyz

Aabcdefgh

lmnopqr

rstuvwx

uvxyz

Scripta

Aabcdef
ghijklm
nopqrst
uvwxyz

Aabcdef
ghijklm
nopqrst
uvwxyz

aabcdefg
hijklmn
opqrstuvw
xyz

145

Aabcde
fghijklm
nopqrst
uvwxyz

abcde
fghijk
lmn
opqrst
uvwxy
z

Aabcdef
ghijklm
nopqrst
uvwxyz

Aabcd
efghijk
lmnop
qrstuv
vwxyz

Aabcdefghijk
Lmnopqrstu
vwxyz

Aabcde
fghijkl
mnopq
rstuvw
vwxyz

152